中國碑帖名品 [五十九]

顏真卿麻姑仙壇記

上海書畫出版社

前言

中華文明綿延五千餘年，文字實具第一功。從倉頡造字而雨粟鬼泣的傳說起，歷經華夏子民智慧聚集、薪火相傳，終使漢字生生不息、蔚爲壯觀。伴隨著漢字發展而成長的中國書法，基於漢字象形表意的特性，在一代又一代書寫者的努力之下，最終超越其實用意義，成爲一門世界上其他民族文字無法企及的純藝術，并成爲漢文化的重要元素之一。在中國知識階層看來，書法是中國人『澄懷味象』、寓哲理於詩性的藝術最高表現方式，她净化、提升了人的精神品格，歷來被視爲『道』『器』合一。而事實上，中國書法確實包羅萬象，從孔孟釋道到各家學說，從宇宙自然到社會生活，中華文化的精粹，在其間都得到了種種反映，書法無愧爲中華文化的載體。書法又推動了漢字的發展，篆、隸、草、行、真五體的嬗變和成熟，源於無數書家承前啓後，對漢字美的不懈追求，多樣的書家風格，則愈加顯示出漢字的無窮活力。那些最優秀的『知行合一』的書法家們是中華智慧的實踐者，他們彙成的這條書法之河印證了中華文化的發展。

因此，學習和探求書法藝術，實際上是瞭解中華文化最有效的一個途徑。歷史證明，漢字及其書法衝破了民族文化的隔閡和時空的限制，在世界文明的進程中發生了重要作用。我們堅信，在今後的文明進程中，這一獨特的藝術形式，仍將發揮出巨大的力量。然而，在當代社會經濟高速發展、不同文化劇烈碰撞的時期，書法也遭遇前所未有的挑戰，這其間自有種種因素，而漢字書寫的退化，或許是書法之道出現踟躕不前窘狀的重要原因，因此，有識之士深感傳統文化有『迷失』、『式微』之虞。書法藝術的健康發展，有賴對中國文化、藝術真諦更深刻的體認，彙聚更多的力量做更多務實的工作，這是當今從事書法工作的專業人士責無旁貸的重任。

有鑒於此，上海書畫出版社以保存、還原最優秀的書法藝術作品爲目的，承繼五十年出版傳統，出版了這套《中國碑帖名品》叢帖。該叢帖在總結本社不同時段字帖出版的資源和經驗基礎上，更加系統地觀照整個書法史的藝術進程，彙聚歷代尤其是今人對不同書體不同書家作品（包括新出土書迹）的深入研究，以書體遞變爲縱軸，以書家風格爲橫綫，遴選了書法史上最優秀的書法作品彙編成一百册，再現了中國書法史的輝煌。

爲了更方便讀者學習與品鑒，本套叢帖在文字疏解、藝術賞評諸方面做了全新的嘗試，使文字記載、釋義的屬性與書法藝術造型、審美的作用相輔相成，進一步拓展字帖的功能。同時，我們精選底本，并充分利用現代高度發展的印刷技術，精心校核，原色印刷，幾同真迹，這必將有益於臨習者更準確地體會與欣賞，以獲得學習的門徑。披覽全帙，思接千載，我們希望通過精心編撰、系統規模的出版工作，能爲當今書法藝術的弘揚和發展，起到綿薄的推進作用，以無愧祖宗留給我們的偉大遺産。

上海書畫出版社

簡 介

顏真卿，字清臣，京兆萬年人，祖籍琅琊臨沂（今山東臨沂）。唐玄宗開元進士，曾爲平原太守，因有『顏平原』之稱。安史之亂，抗賊有功，入京歷任吏部尚書、太子太師，封魯郡開國公，故又稱『顏魯公』。其書法樸拙雄渾，大氣磅礴，自成一家，稱爲『顏體』，是繼王羲之之後對後世影響最大的書法家。

《麻姑仙壇記》，全稱《有唐撫州南城縣麻姑山仙壇記》，顏真卿撰並書，唐大曆六年（七七一）立，據傳原石舊在江西建昌府南城縣西南二十二里山頂，後遭雷火毀佚。碑石尺寸及行字數均不確，僅存數冊宋時原拓傳世。書法蒼勁古樸，寬博沉雄，爲顏真卿楷書中上乘之作。

本次選用之本爲上海圖書館藏宋拓真本，惜有缺字，經沈樹鏞、龔心銘等遞藏，有趙之謙題跋，今原色全本影印。

麻姑山僊壇記

宋拓大字本

宋拓麻姑山仙壇記大字本　同治甲子十二月會稽趙之謙書檢

宋拓麻姑山�a壇記大字本　同治乙丑四月均初屬撝叔

麻姑山仙壇記已書後坿刻上此刻魯公所書此有大字
本小字本乃他人縮臨者坐石錄大字本毀既火近人遽珍秘
字本並不知有大字本矣庚申春與胡菱甫同舟中先有二客
亦興試子終日潭坿皆法甚厭聽余偶舉安得有人語菱甫不
為此一日述江西撫州城守事一人忽言撫州有麻姑仙壇記菱甫
謂彼知此故不俗余回詢此刻大字手小字乎客正色曰安得見大
字羣笑而此豈以解頤弟道坻元
均初仁兄同年

唐麻姑山山嚮壇記

均初珍玩撝叔題眉

宋拓神品

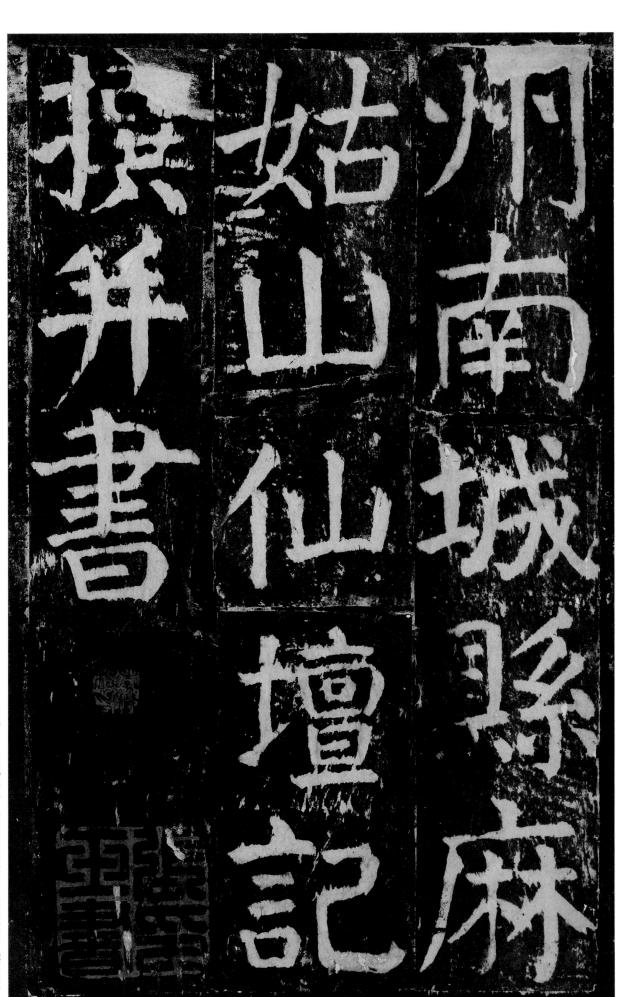

撫州：治所在今江西臨川市。

南城縣：即今江西南城縣。

麻姑山：在南城縣西南。

（有唐撫）州南城縣麻〈姑山仙壇記。〉〈（顏真卿）撰并書。〉

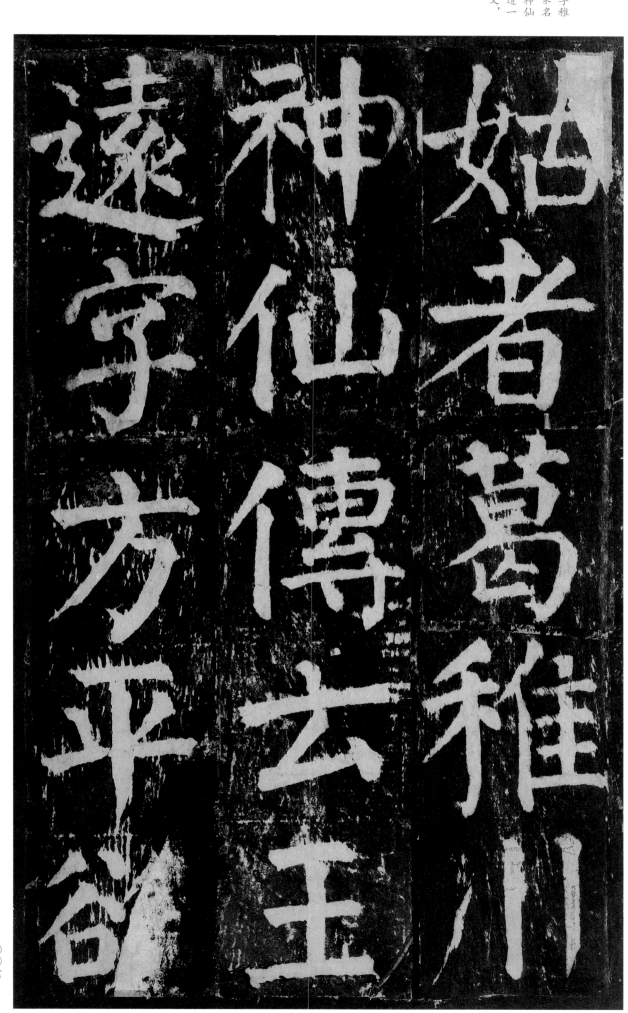

葛稚川《神仙傳》：葛洪，字稚
川，自號抱樸子，東晉道家名
士、醫學家、煉丹術家。《神仙
傳》十卷，葛洪所撰。以下這一
整段，均錄自《神仙傳》之文，
乃王遠事蹟，有刪節。

（麻）姑者，葛稚川／《神仙傳》云：王／遠，字方平，欲／

尸解：指修道者遺棄形骸而成仙。

蛻：同「蛇」。蛇蟬：指如蛇、蟬一樣蛻去舊殼。是指道教的一種升化成仙之法。《淮南子·精神訓》：「若此人者，抱素守精，蟬蛻蛇解，游於太清，輕舉獨往，忽然入冥。」碑文此處略去王遠教蔡經蟬蛻一節，《神仙傳》原文為：「方平欲東之括蒼山，過吳，往胃門蔡經家。經者，小民也，骨相當仙，方平知之，故往其家。遂語經曰：「汝生命應得度世，故欲取汝以補仙官，然汝少不知道，今氣少肉多，不得上升，當爲尸解耳。尸解一劇須史，如從狗竇中過耳。」告以要言，乃委經去，後經忽身體發熱如火，欲得水灌，舉家汲水以灌之，如沃焦石，似此三日中，消耗骨立，乃入室以被自覆，忽然失其所在，視其被中，惟有皮頭足具，如今蟬蛻也。」

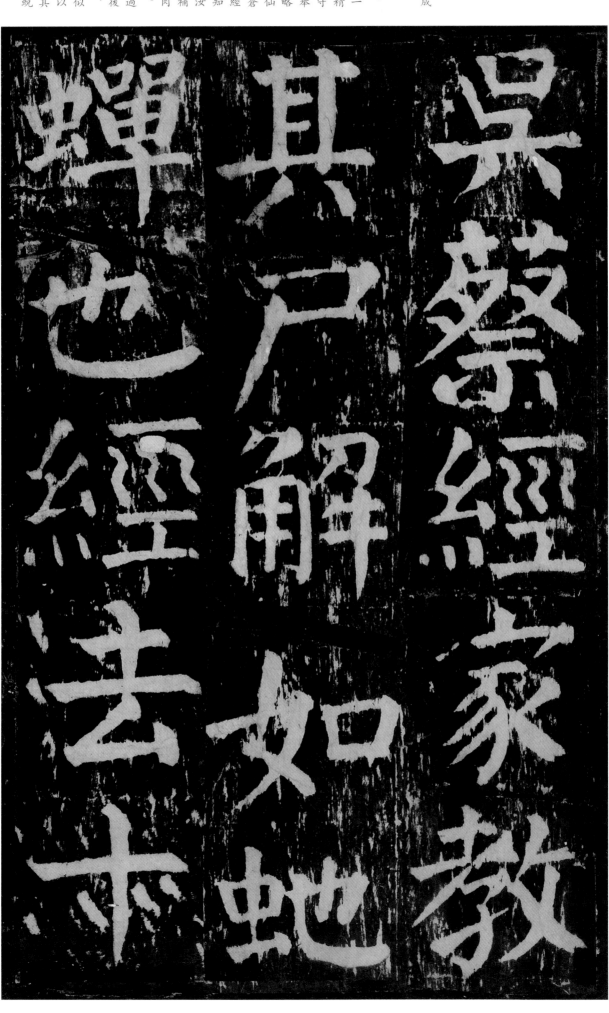

（東之括蒼山，過）吳蔡經家，教／其尸解如蛇／蟬也。經去十／

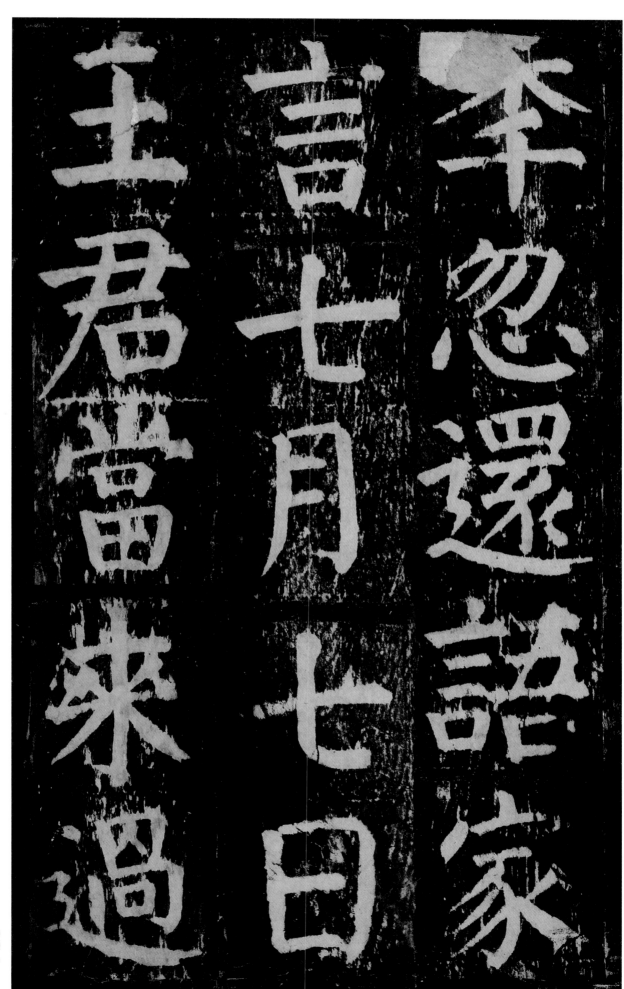

秊：同『年』。

（餘）秊，忽還語家，言：『七月七日，／王君當來過。』／

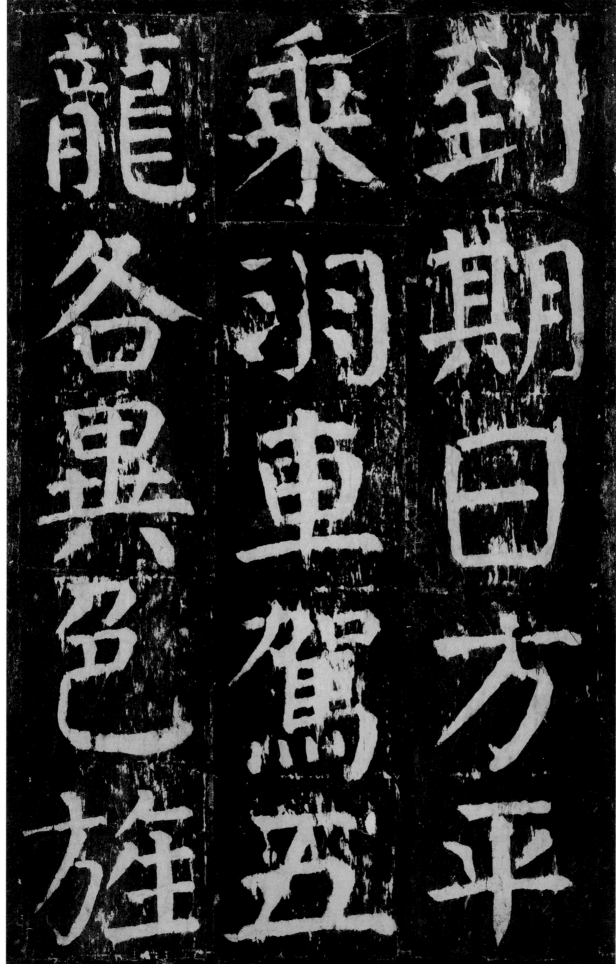

到期日，方平／乘羽車，駕五／龍，各異色，旌／

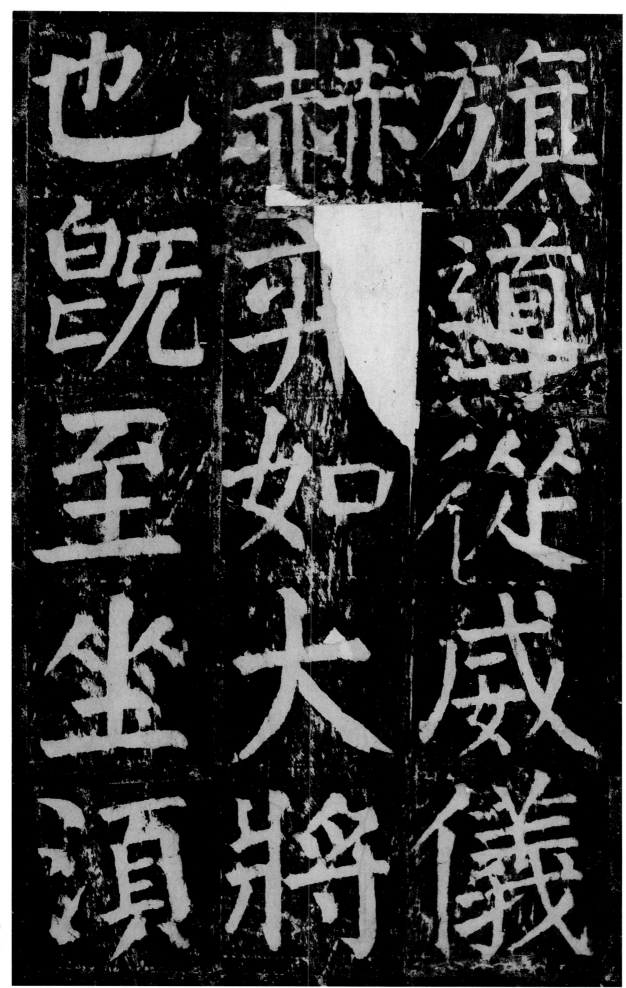

旗導從，威儀／赫弈，如大將／也。既至，坐須／

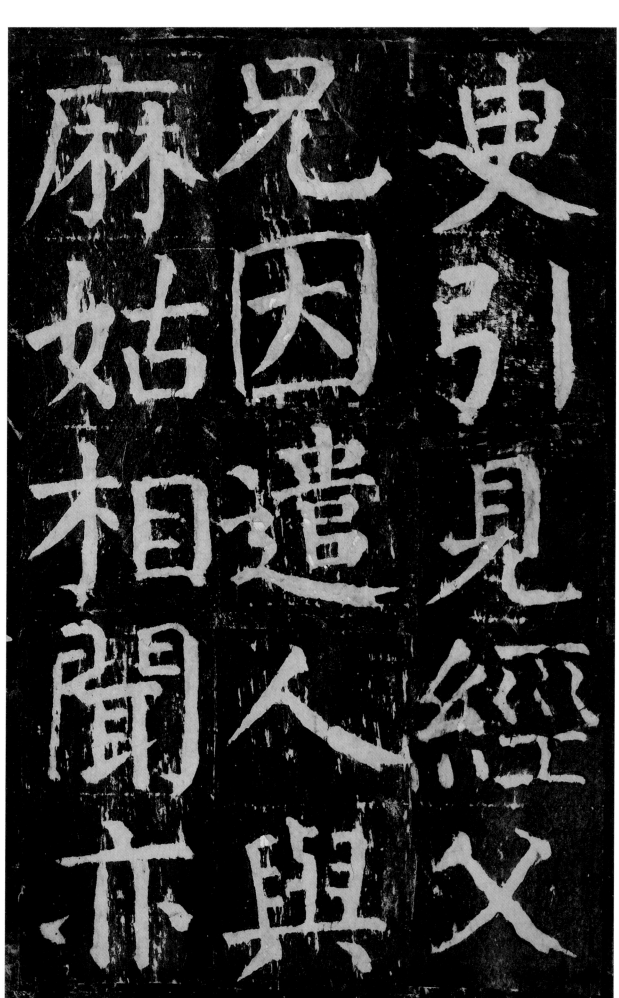

叟，引見經父∕兄，因遣人與∕麻姑相聞，亦∕

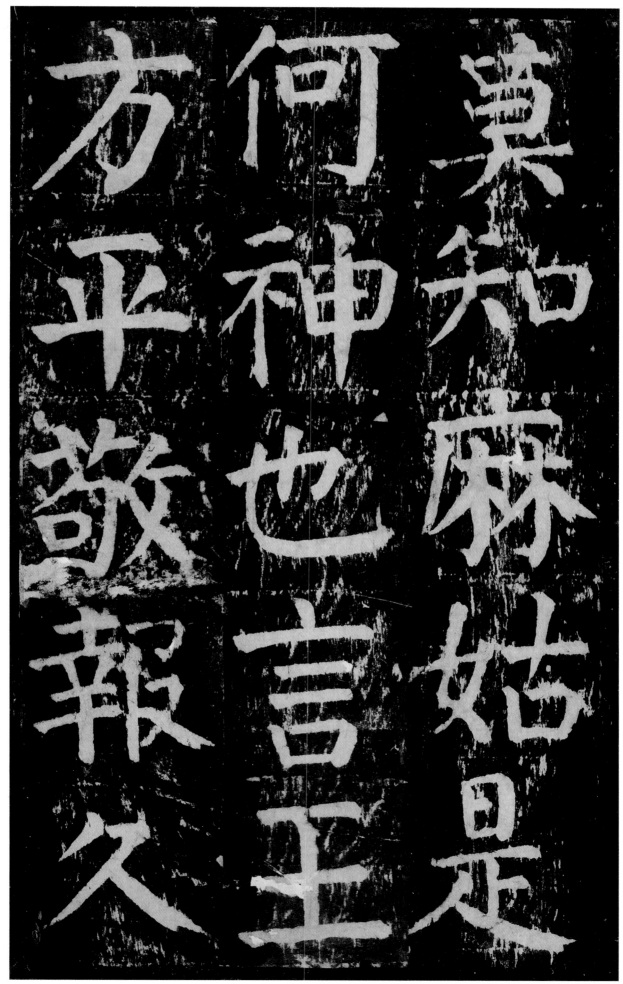

莫知麻姑是何神也

方平敬報，久

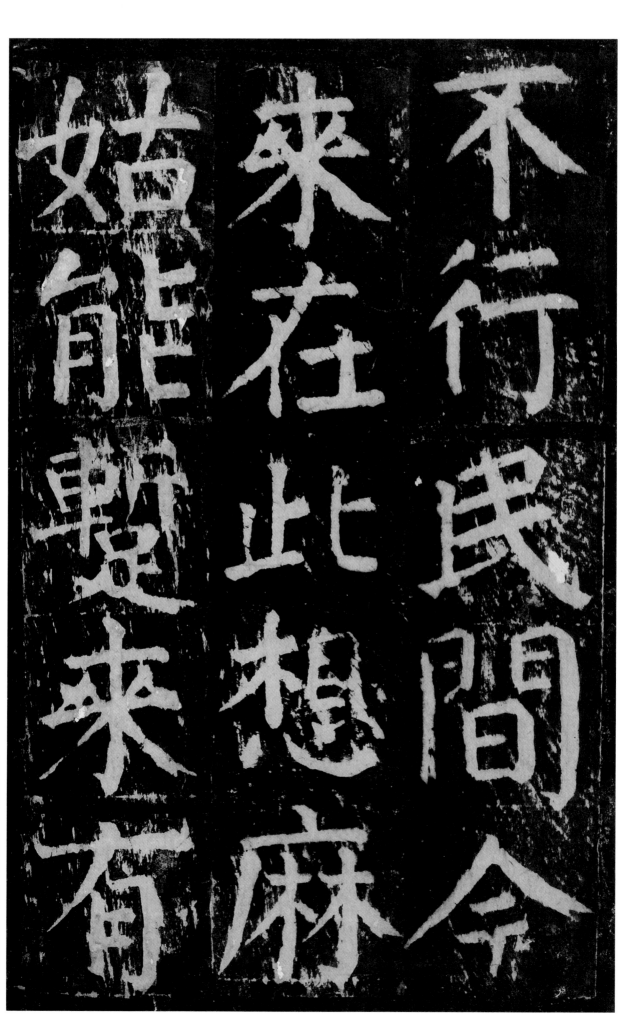

不行民間，今／來在此，想麻／姑能蹔來。』有／

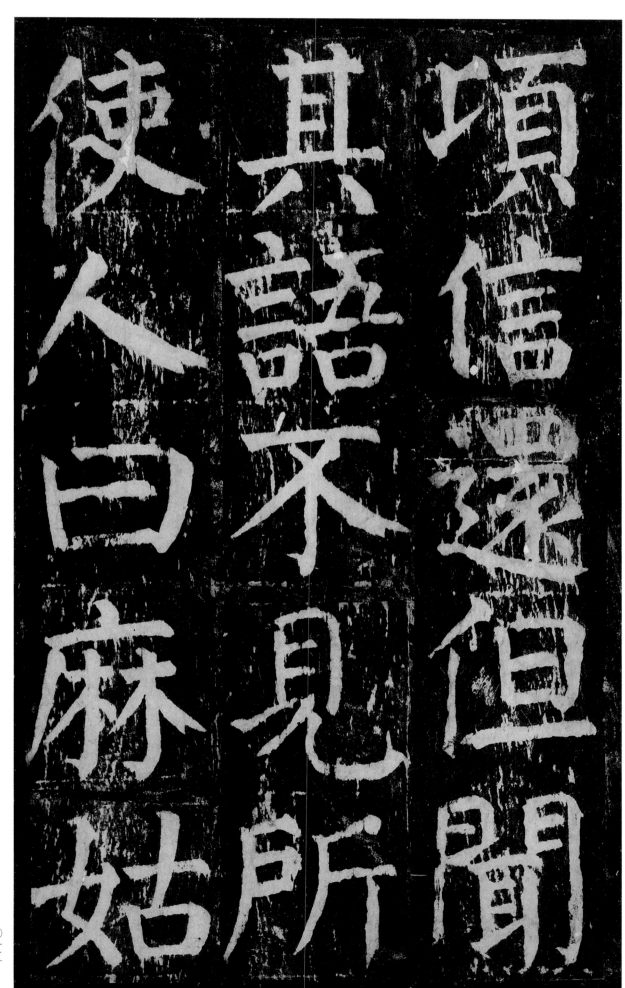

使人曰麻姑

其語不見所

頃信還但聞

頃，信還，但聞／其語，不見所／使人，曰：『麻姑／

再拜不見忿

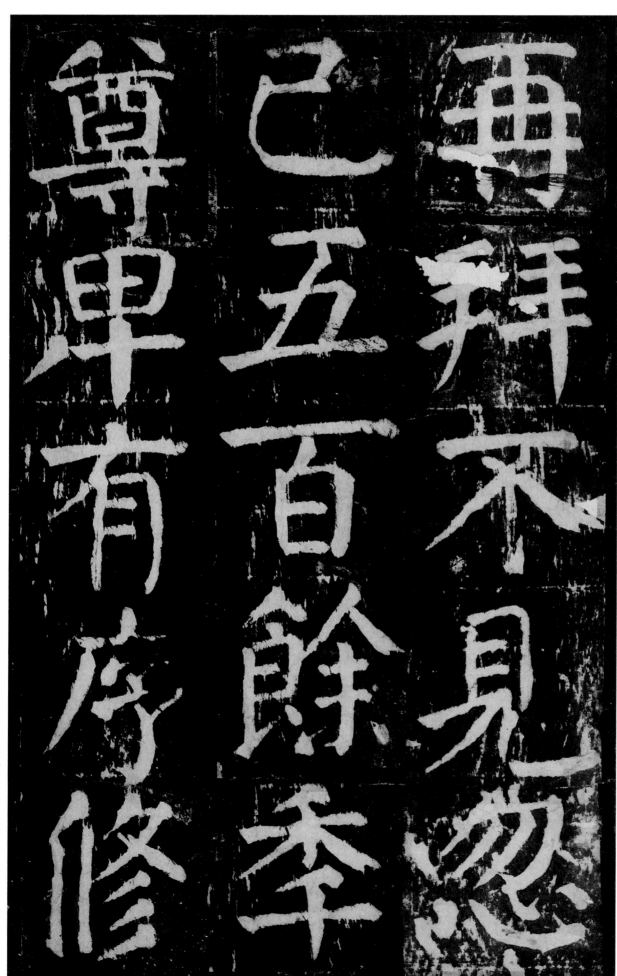

已五百餘季

尊卑有序修

再拜，不見忿／已五百餘季。／尊卑有序，修／

修敬無階：是説想要表達敬意，
也没有機緣。

登山：此指鞋子。

顛倒：即『倒屣』或『倒履』，
表示急於出迎，把鞋子穿倒了。

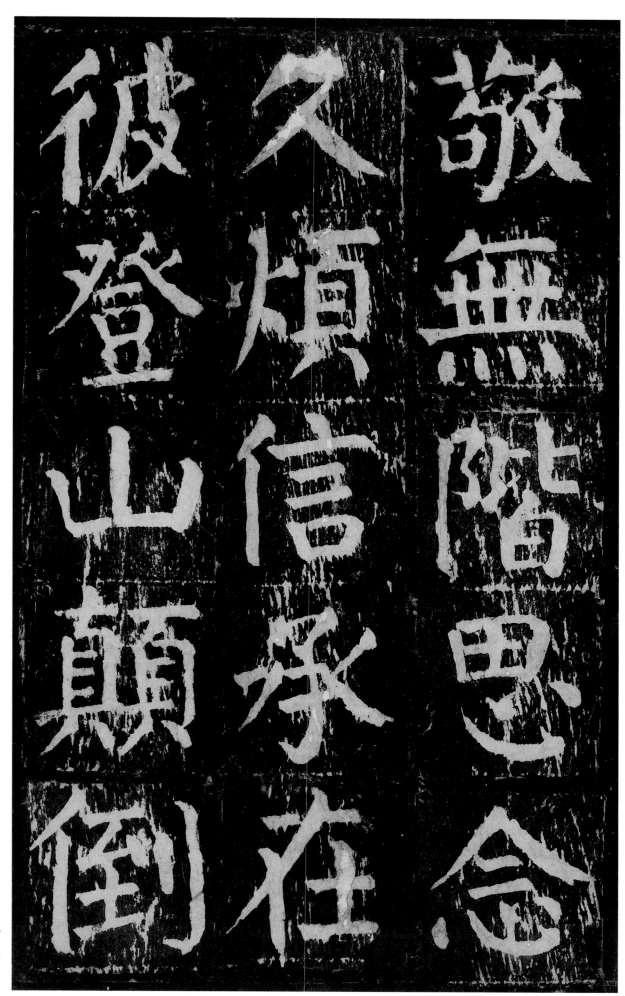

敬無階，思念／久煩。信承在／彼，登山顛倒。／

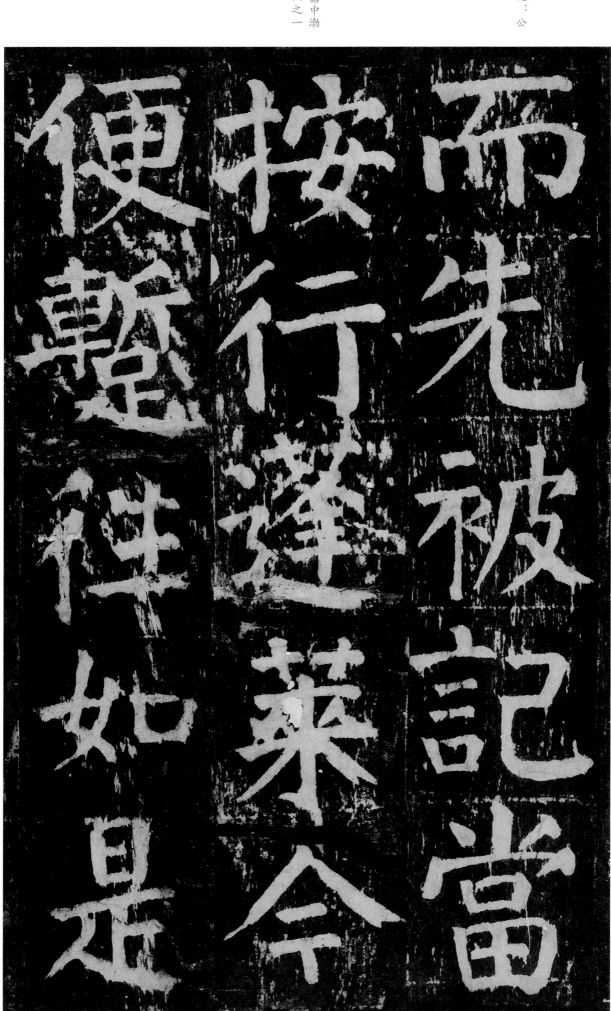

而先被記，當／按行蓬萊，今／便蹔往，如是／

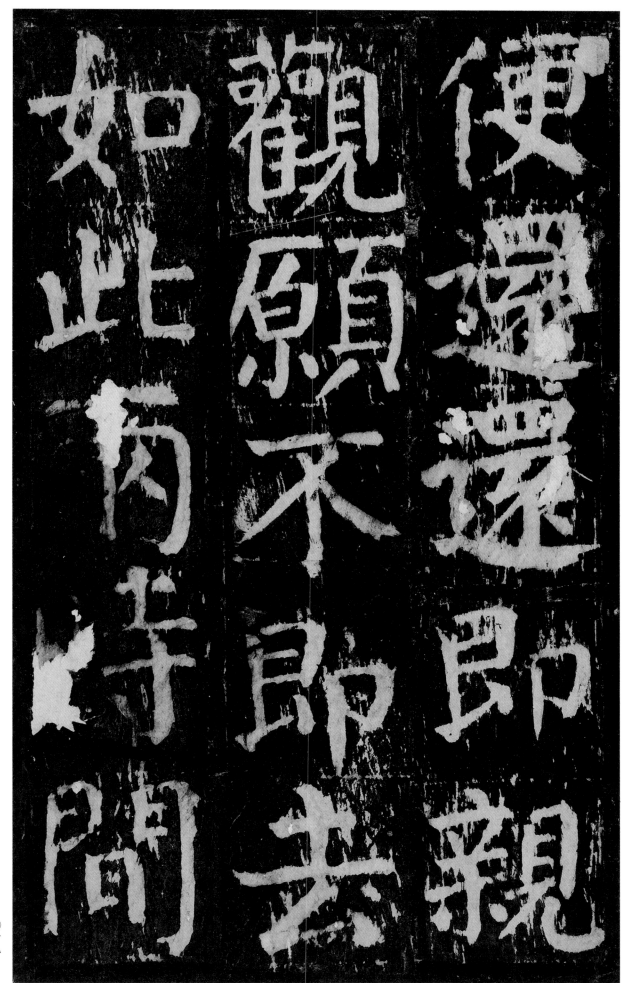

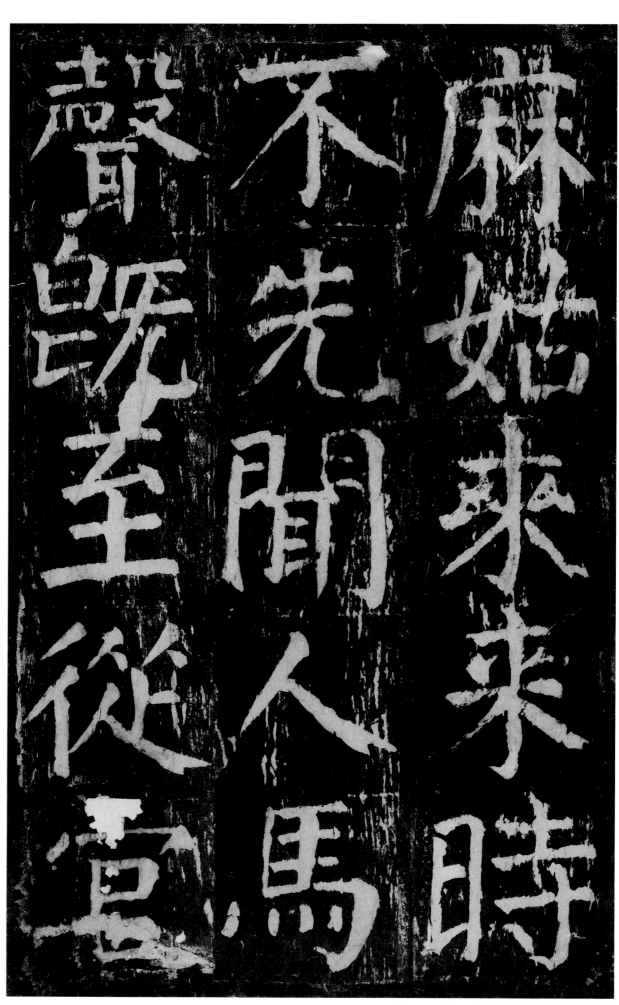

麻姑來，來時／不先聞人馬／聲。既至，從官／

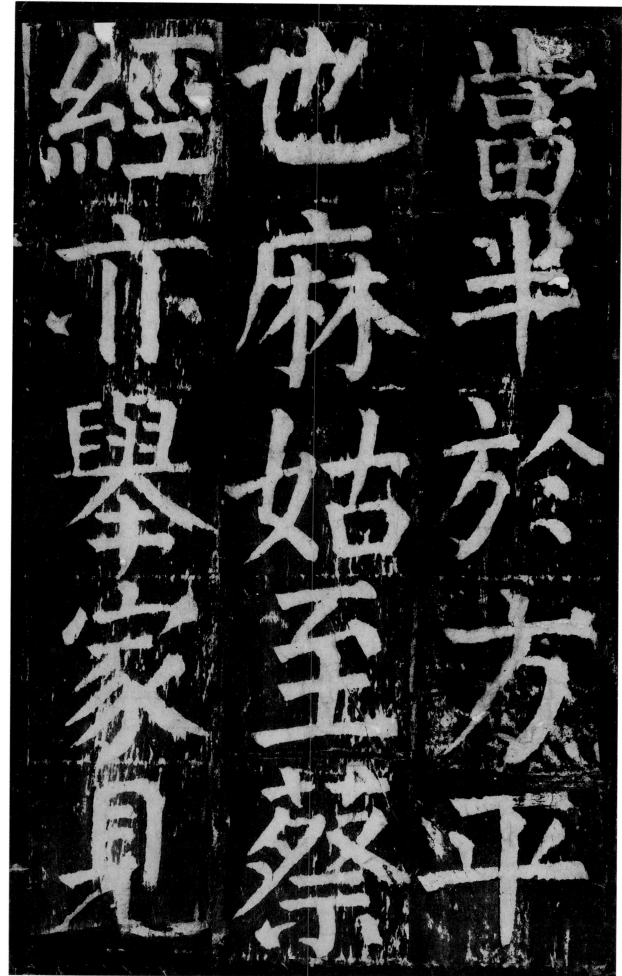

當半于方平／也。麻姑至，蔡／經亦舉家見／

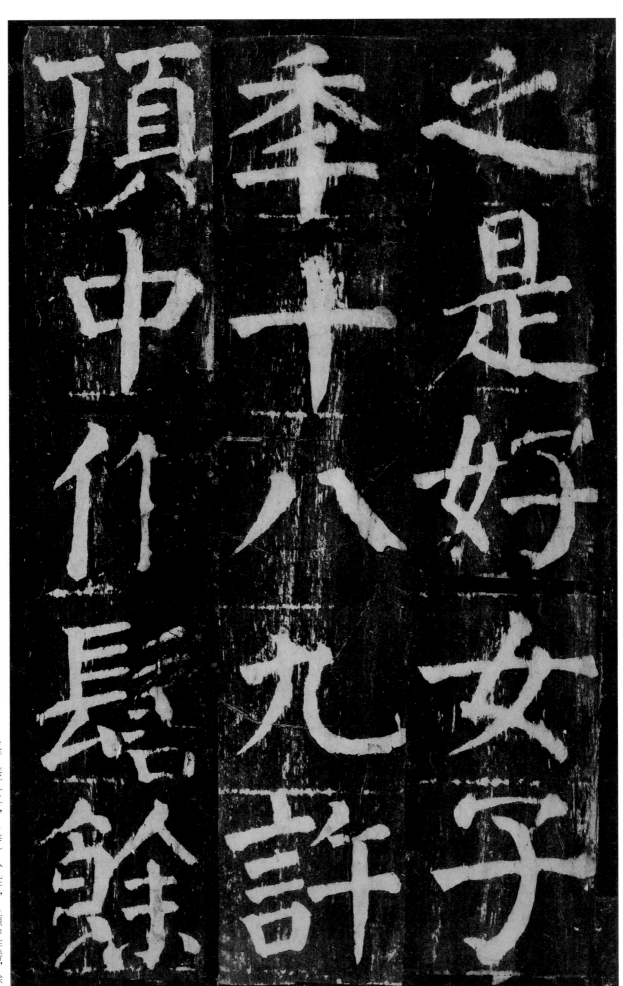

之是好女子頂中作

季十八九許

之。是好女子，〈季十八九許，〈頂中作髻，餘〈

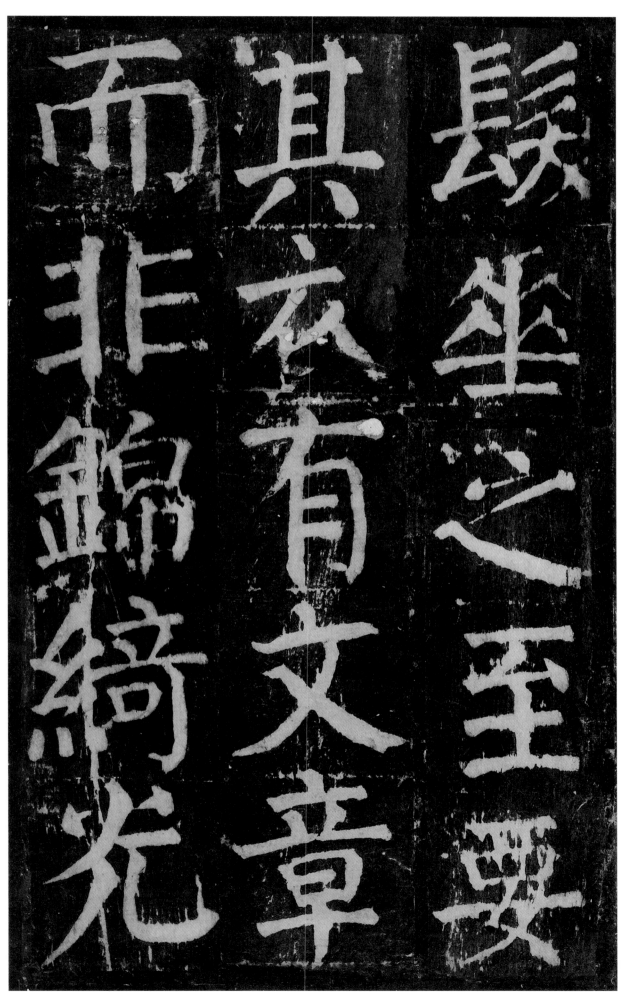

髮垂之至要。／其衣有文章，／而非錦綺，光／

要：『腰』的古字。

文章：衣服上所繡的花紋圖案。

行廚：食盒，即出游時所攜帶酒食。

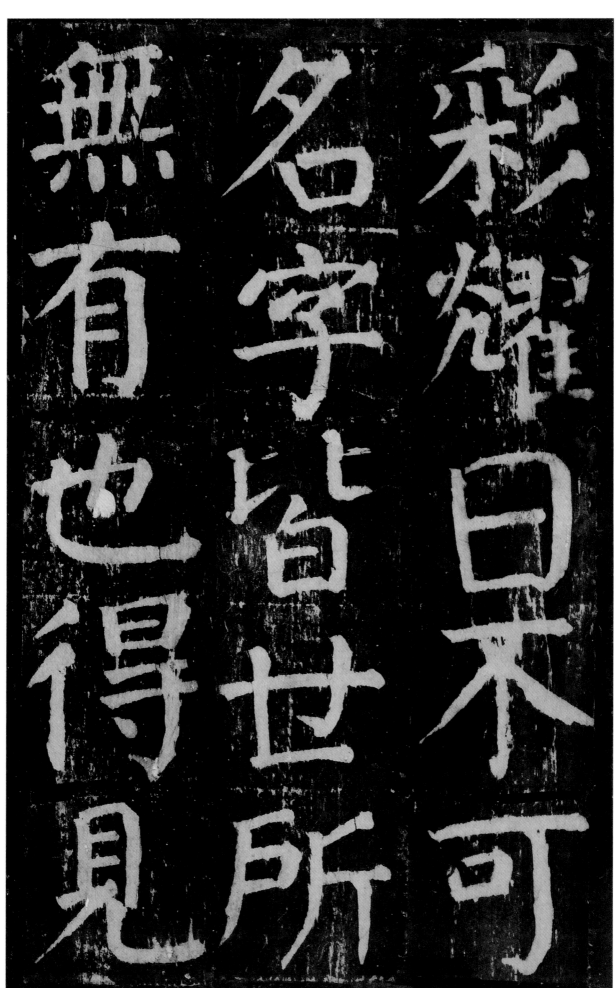

彩耀日，不可／名字，皆世所／無有也。得見／

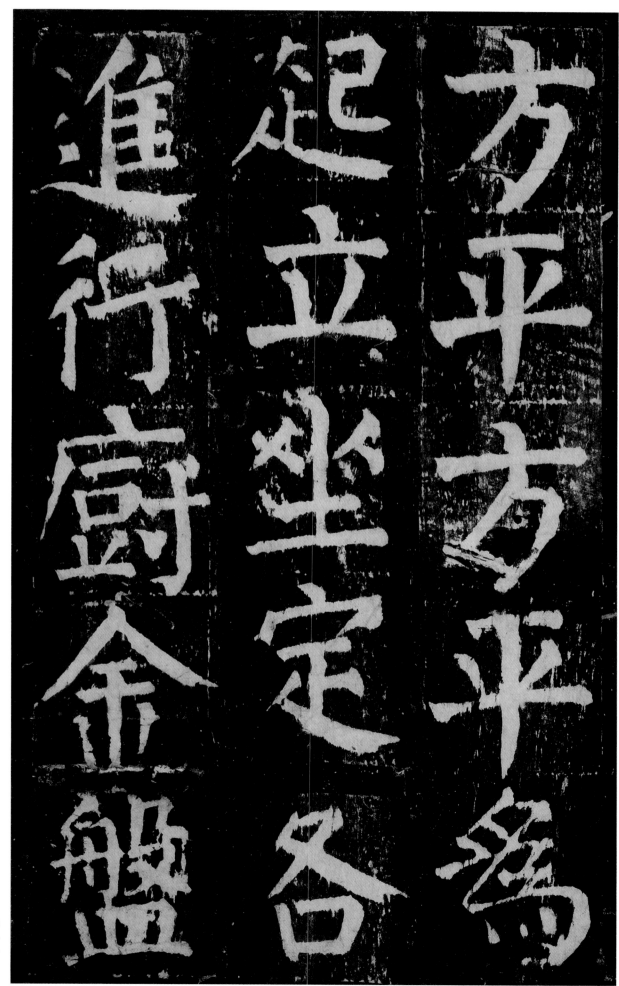

方平，方平爲／起立。坐定，各／進行厨，金盤／

玉杯無限美

膳多是諸華

而香氣達於

玉杯，無限美／膳，多是諸華，／而香氣達於／

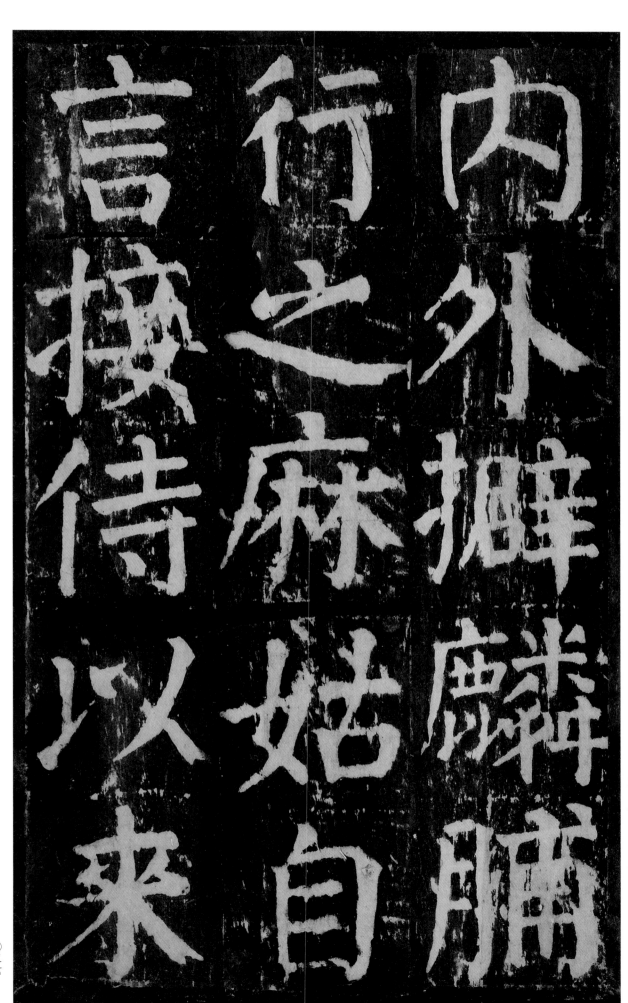

內外，擗麟脯／行之。麻姑自／言：『接待以來，／

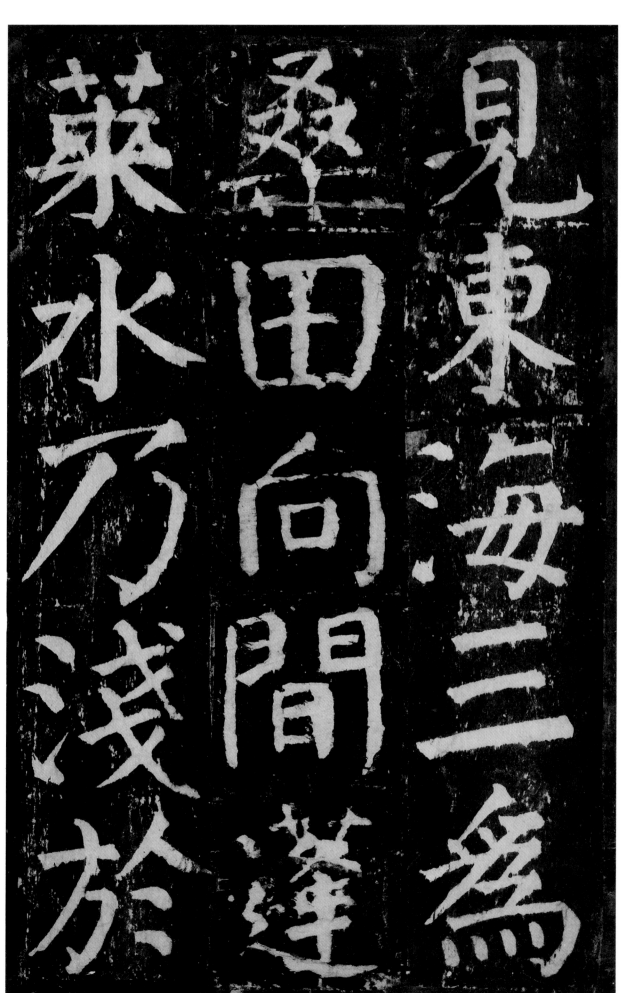

見東海三爲／桑田。向間蓬／萊水乃淺於／

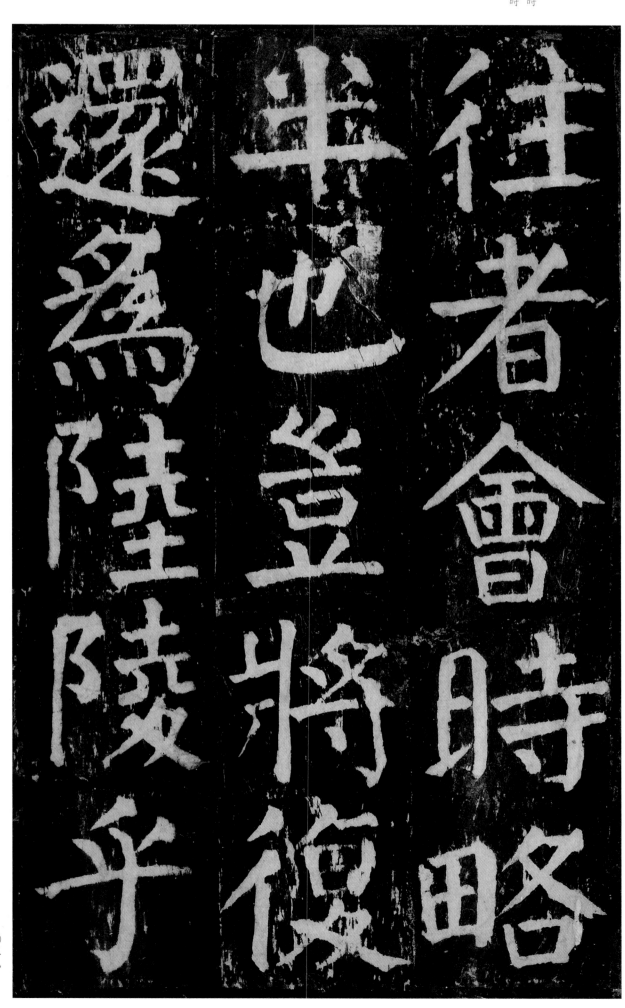

往者，會時略／半也，豈將復／還為陸陵乎？」／

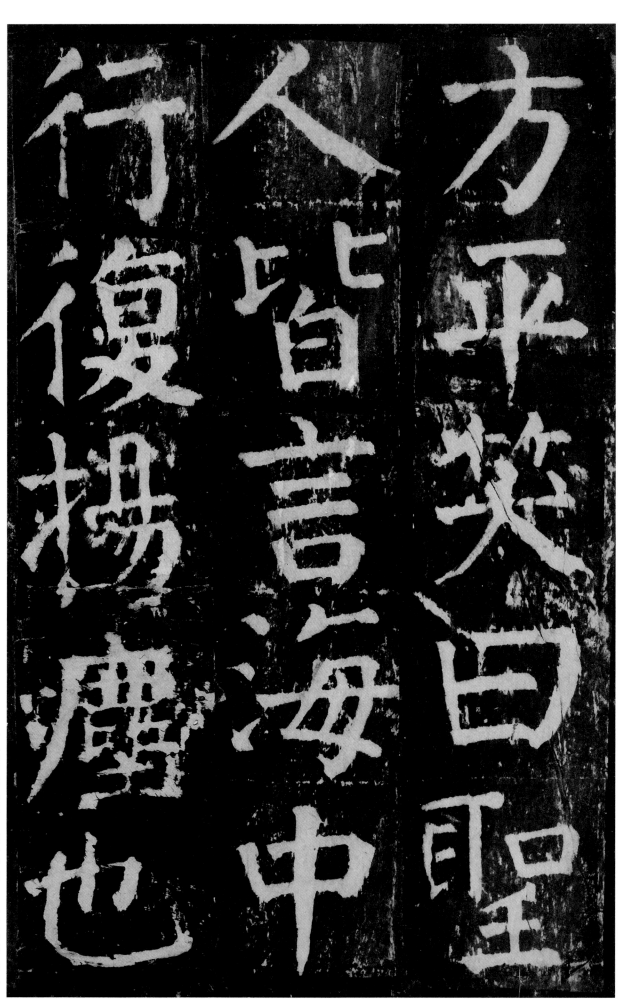

方平笑曰：「聖／人皆言，海中／行復揚塵也。」／

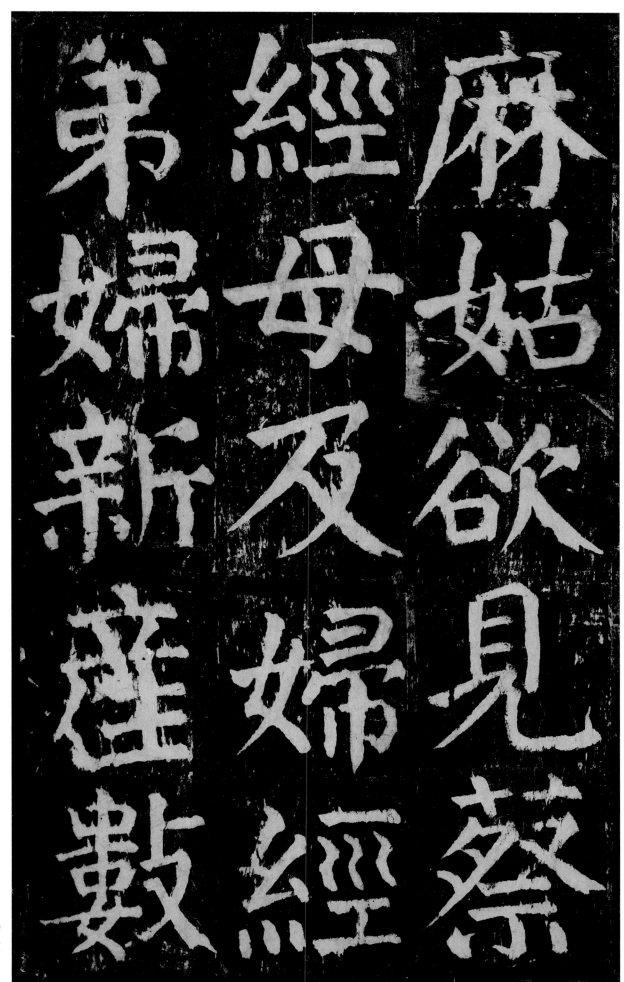

麻姑

欲見

蔡

經

母

及

婦

經

弟

婦

新

產

數

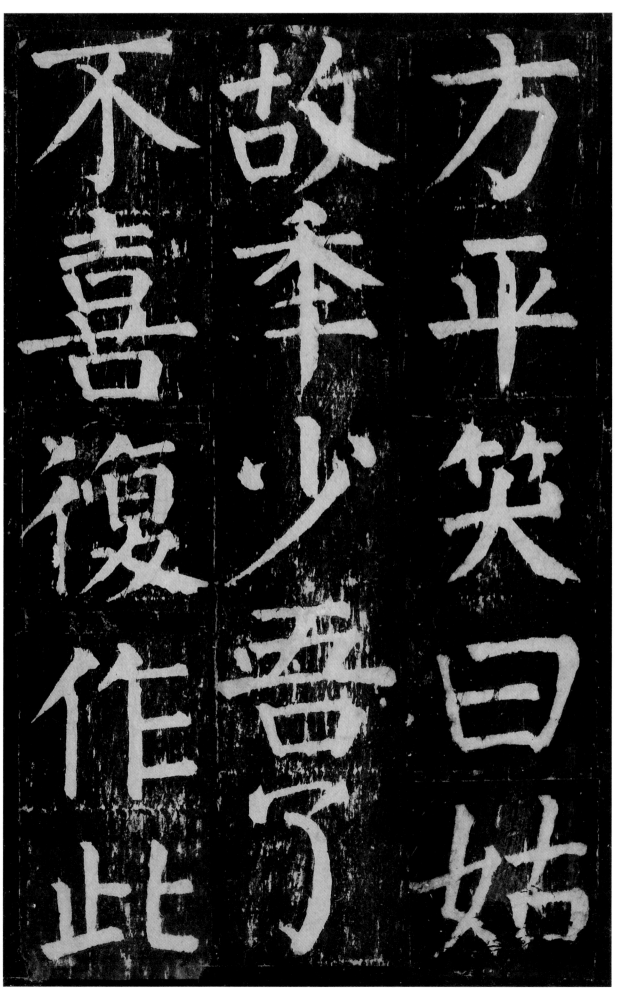

方平笑曰「姑

故秊少

不喜復作此

（十日，麻姑望見之，已知，曰：『噫！且止勿前。』即求少許米，便以擲之，墮地即成丹沙。）方平笑曰：『姑〈故秊少，吾了〉不喜復作此〉

曹狡獪變化

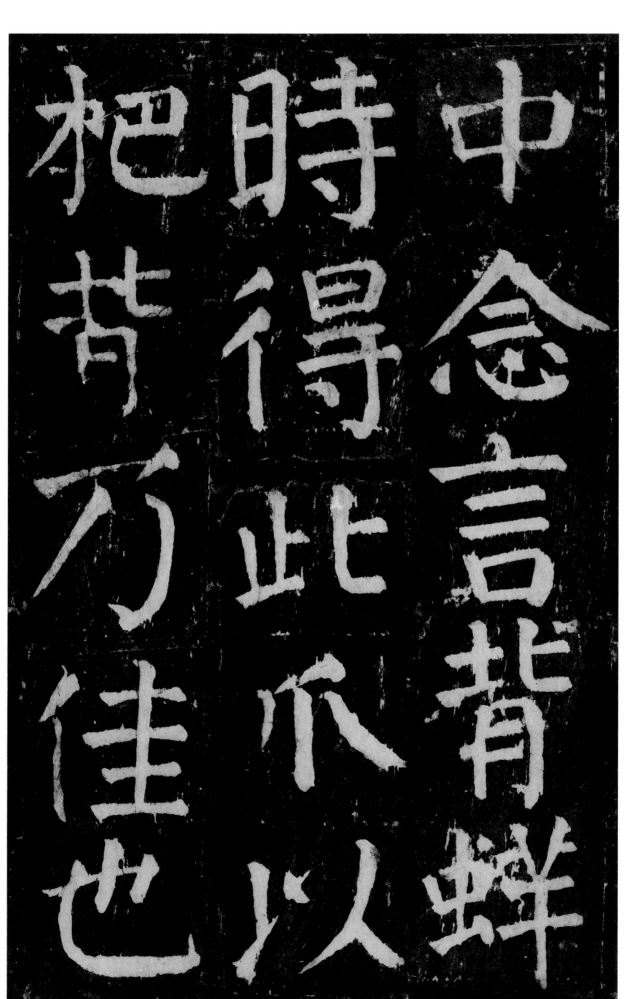

蚌：同『癢』。

中念言：『背蚌／時，得此爪以／杷背乃佳也。』／

方平已知經
心中念言，即
使人牽經，鞭

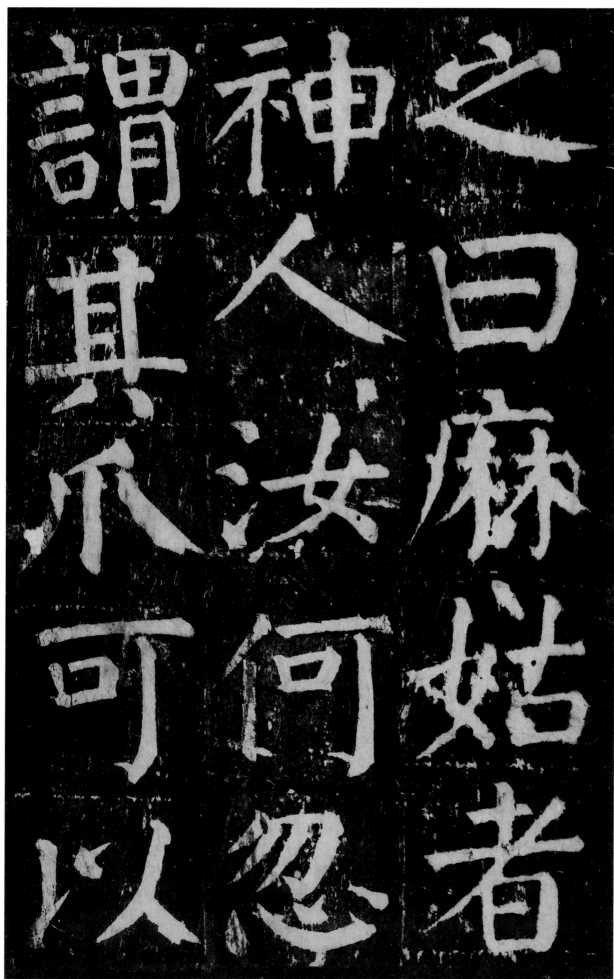

之曰：『麻姑者，〈神人，汝何忽〉謂其爪可以〉

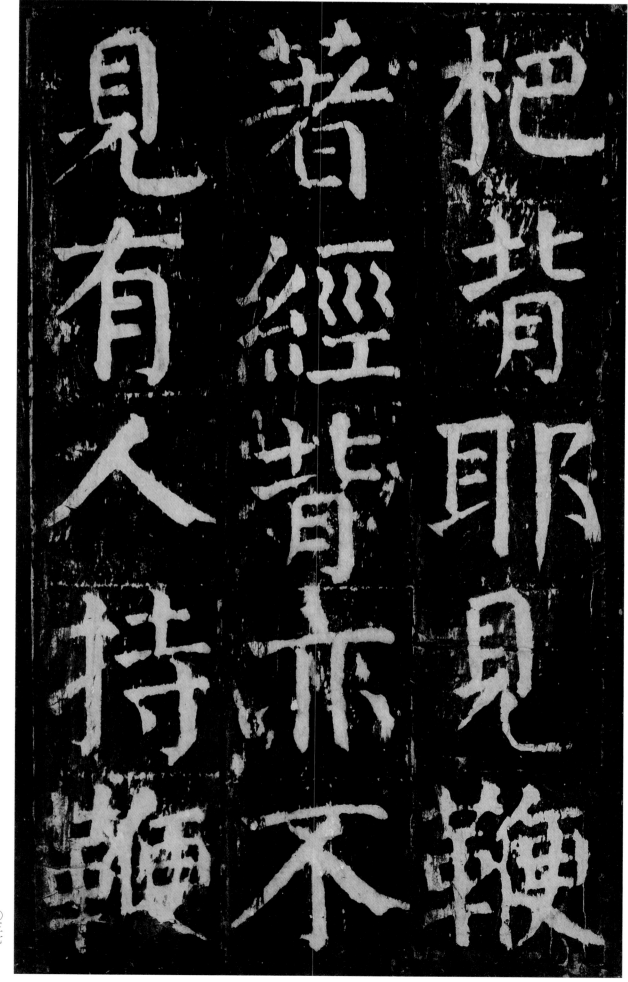

杷背耶
著經
見有人
耶見
亦不
持鞭

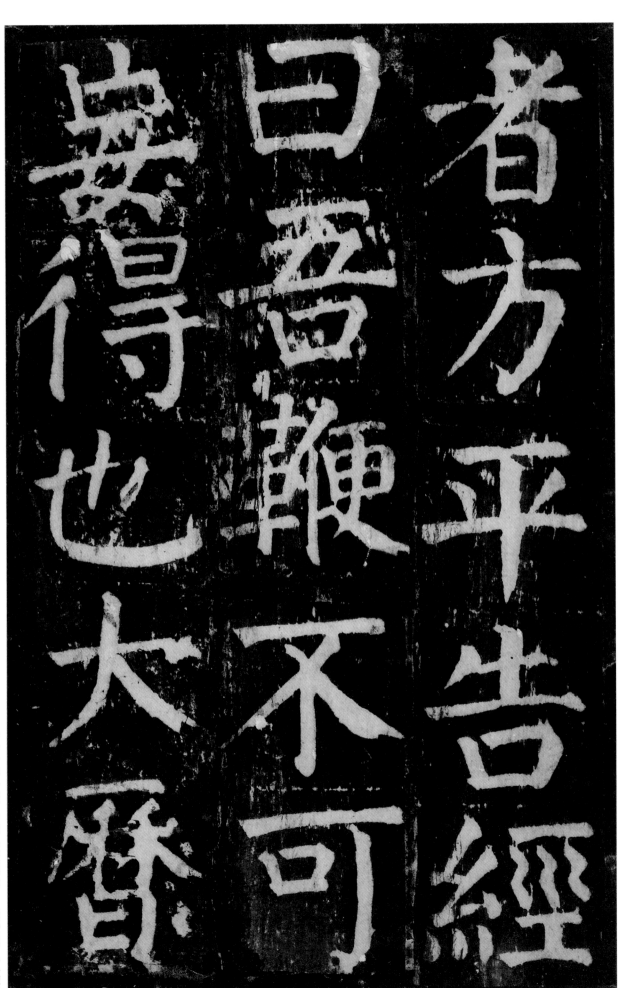

者方平告經曰吾吾鞭不可妄得也大曆

者。方平告經／曰：『吾鞭不可／妄得也。』大曆／

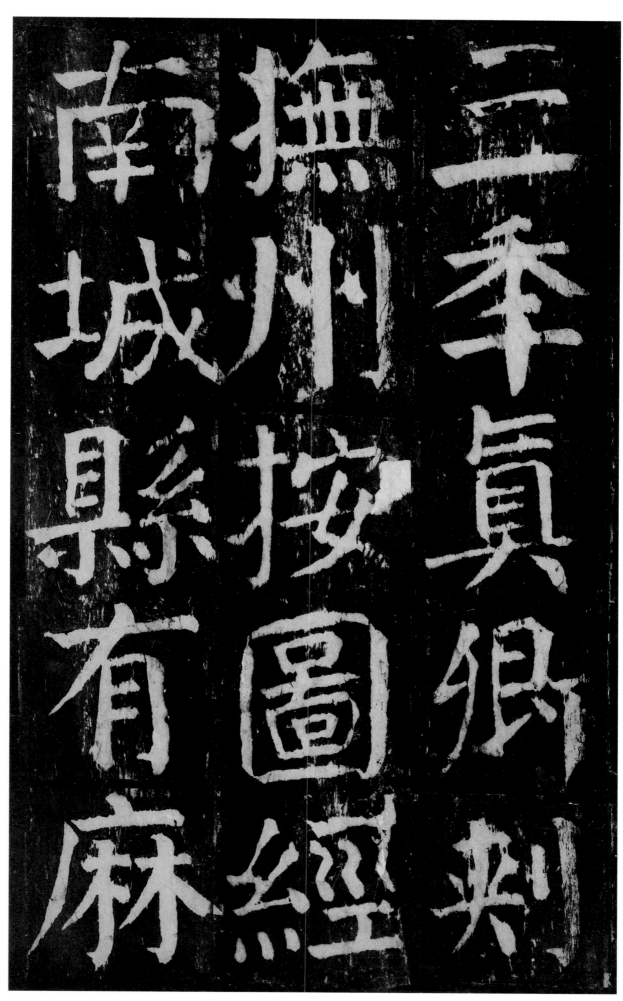

刺撫州：任撫州刺史。刺：同
『剌』。《顏魯公集‧乞御書題
額恩敕批答碑陰記》：『大曆三
年夏五月，蒙除撫州刺史。』

《圖經》：一種附有圖畫、地圖
的地理書。

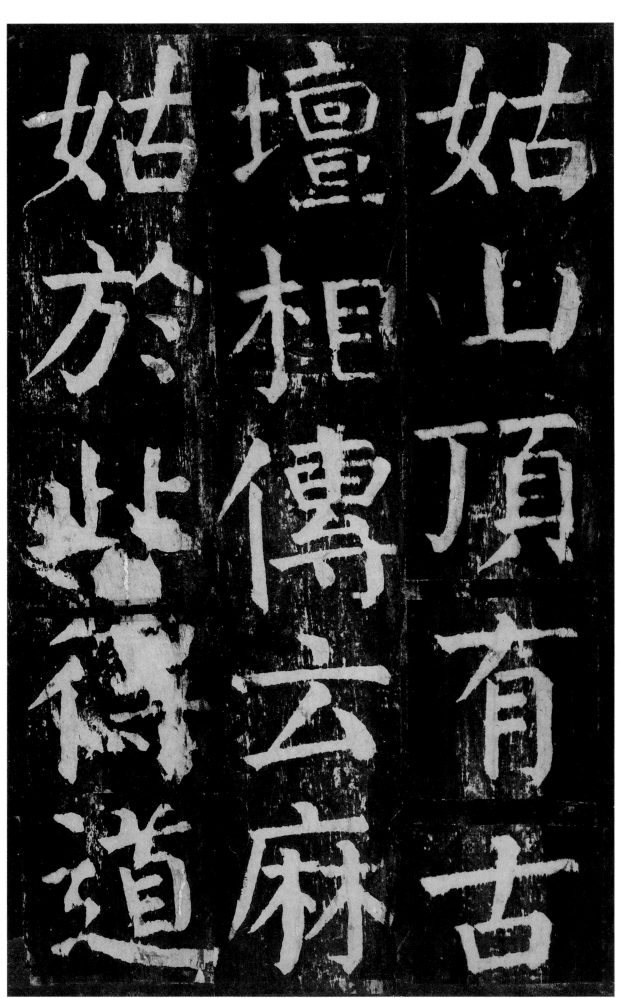

姑山，頂有古／壇，相傳云，麻／姑於此得道。／

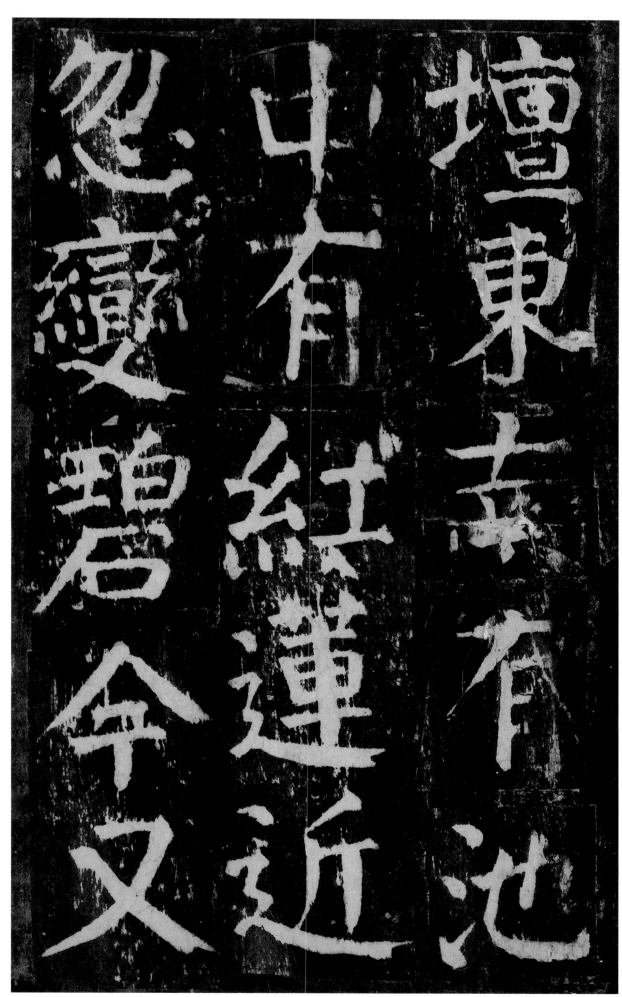

壇東南有池，／中有紅蓮，近／忽變碧，今又／

曰矣。池北下／壇，傍有杉松，／松皆偃蓋，時／

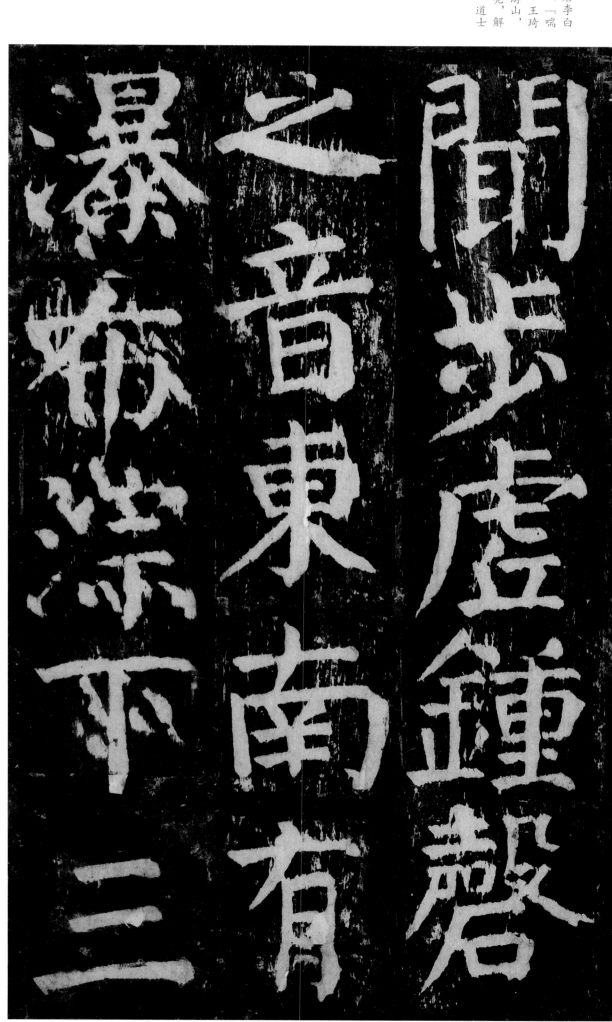

聞步虛鍾磬／之音。東南有／瀑布，淙下三／

步虛：道士唱經禮讚。唐李白
《題隨州紫陽先生壁》詩：「喘
息餐妙氣，步虛吟真聲。」王琦
注引《異苑》：「陳思王游山，
忽聞空裏誦經聲，清遠道亮，解
音者則而寫之，爲神仙聲。道士
效之，作步虛聲。」

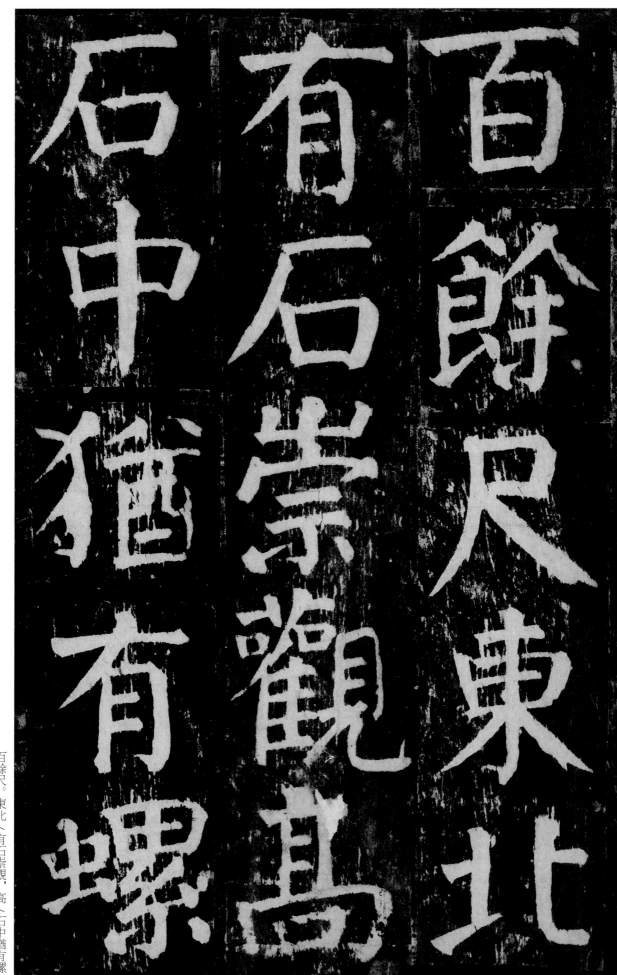

百餘尺。東北／有石崇觀，高／石中猶有螺／

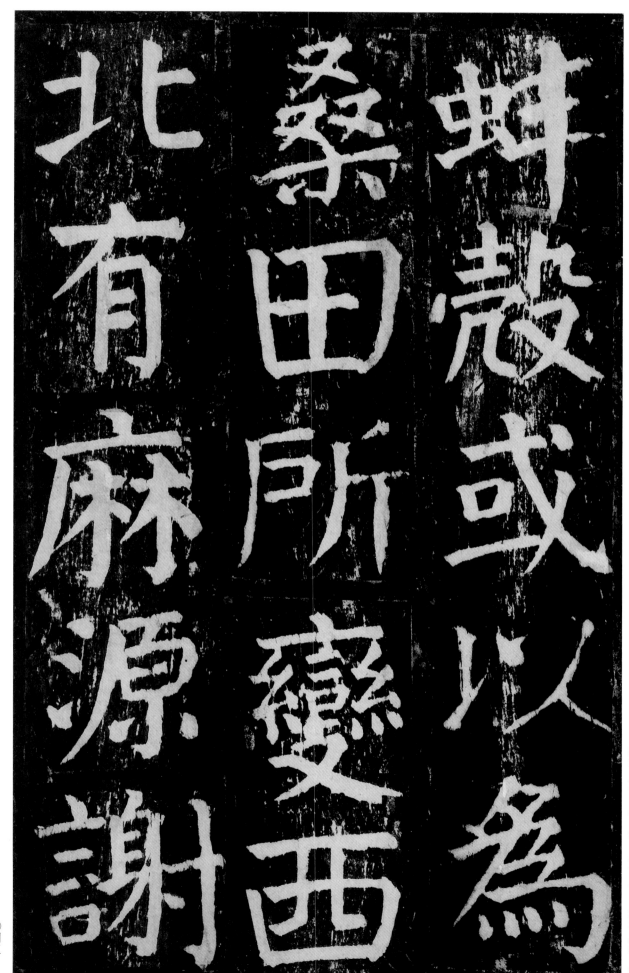

蚌殼，或以爲／桑田所變。西／北有麻源，謝／

北有麻源謝

桑田所變西

蚌殼或以爲

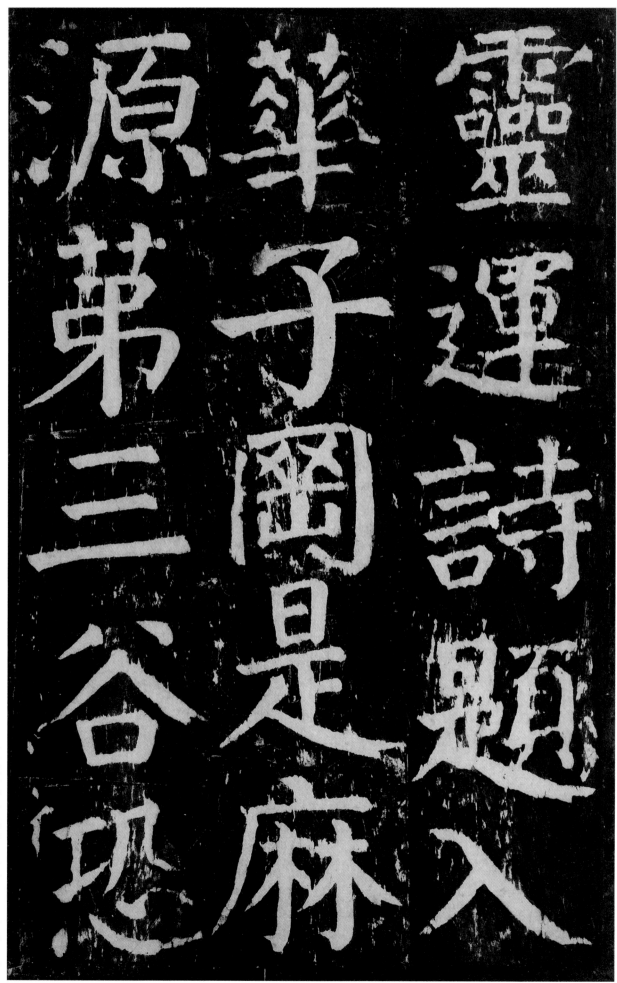

靈運詩題

靈運詩題《入／華子岡是麻／源第三谷》，恐／

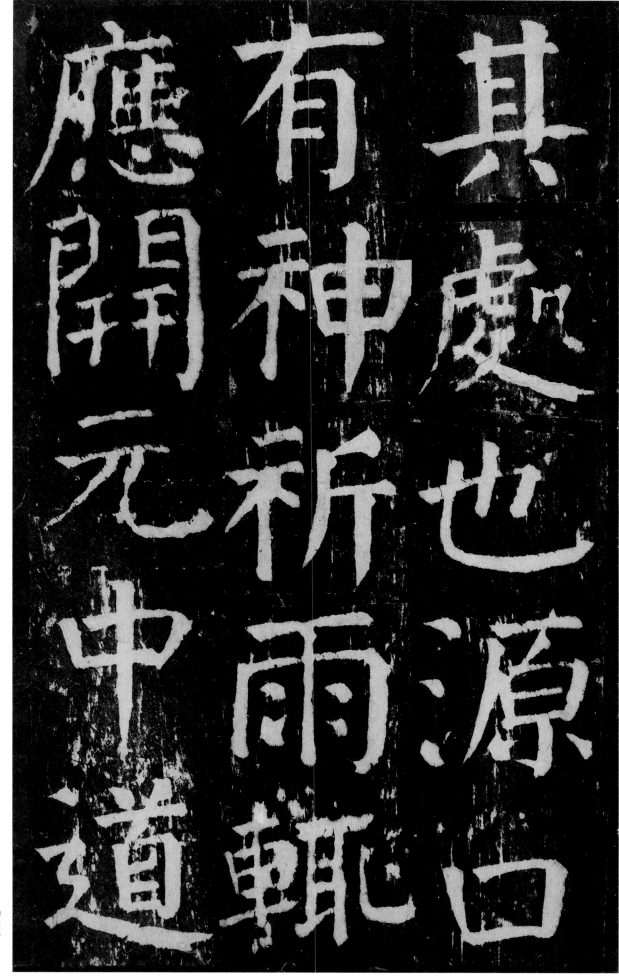

其
處
也
源
口

有
神
祈
雨
輒

應
開
元
中
道

其處也。源口／有神，祈雨輒／應。開元中，道／

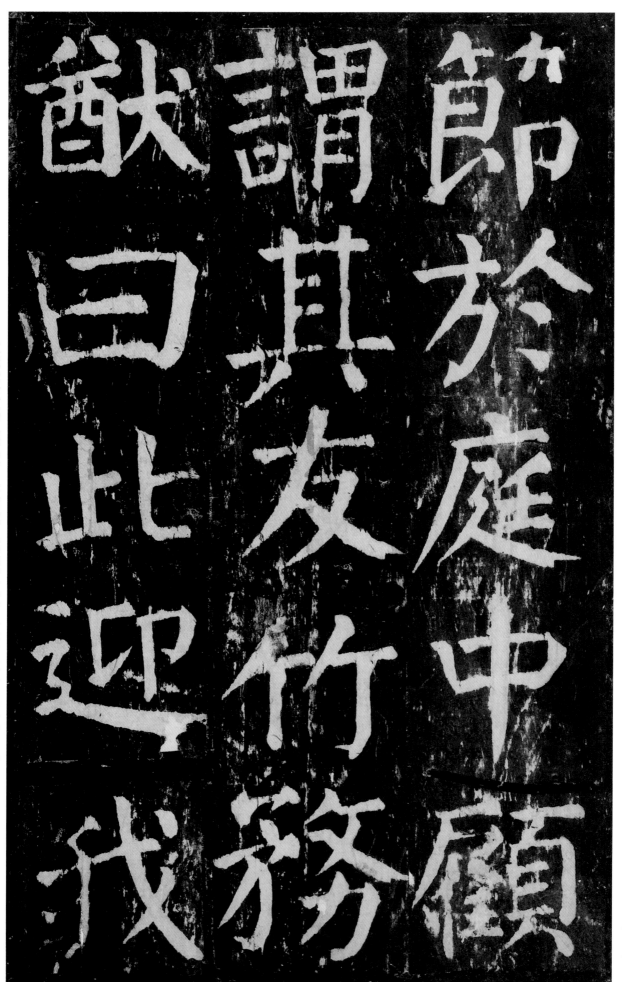

節於庭中，顧

謂其友竹務

獻曰：此

（士鄧紫陽於此習道，蒙召入大同殿，修功德廿七秊，忽見虎駕龍車，二人執）節於庭中，顧謂其友竹務獻曰：『此迎我

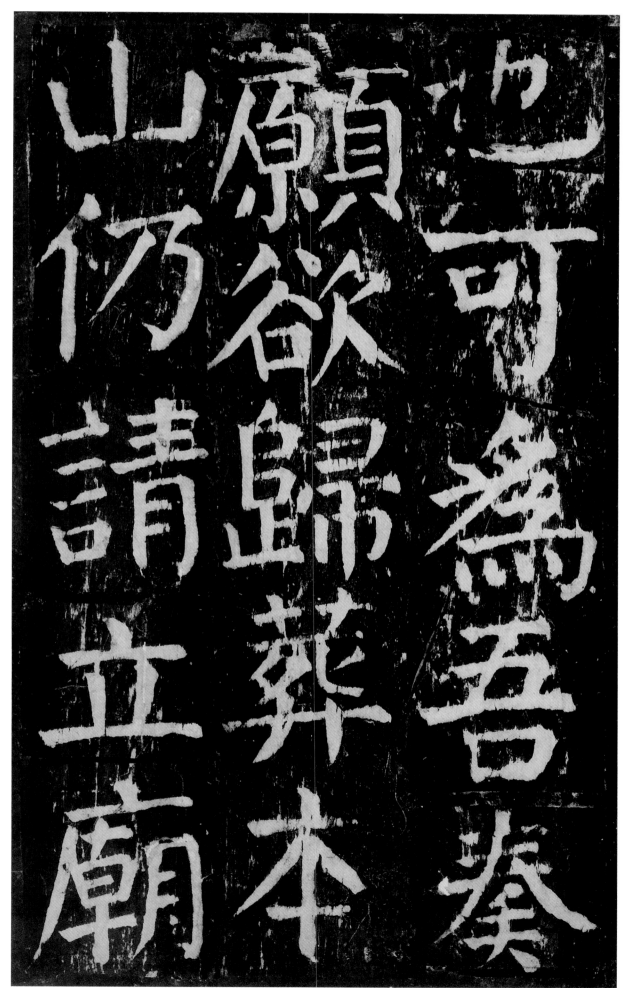

也。可爲吾奏、／願欲歸葬本／山，仍請立廟／

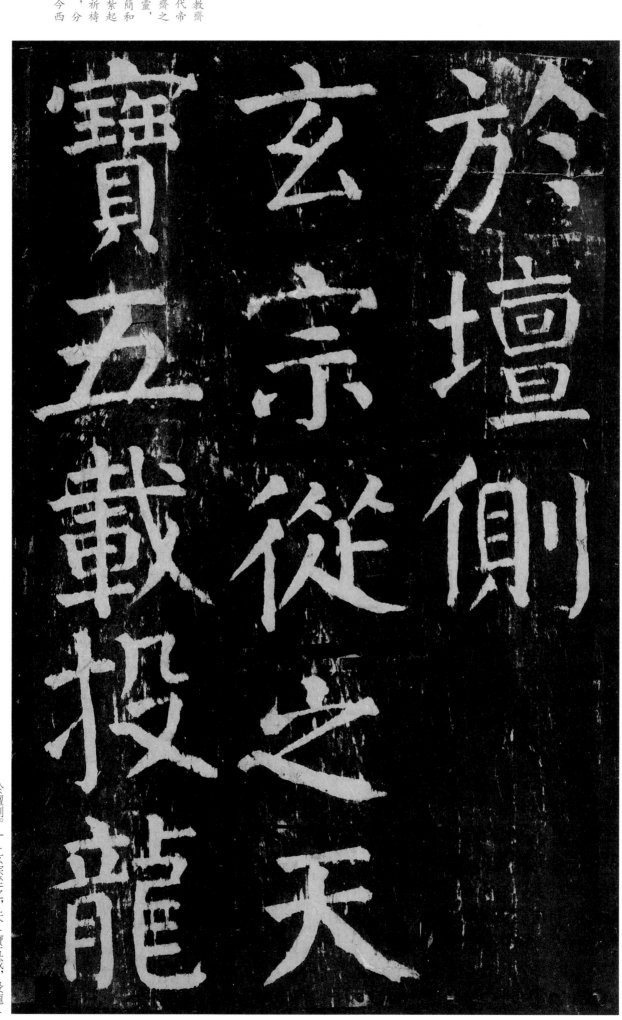

投龍：即「投龍簡」。是道教齋醮儀式中的一個環節。古代帝王在舉行黃籙大齋、金籙大齋之後，爲了酬謝天地水三官神靈，把寫有祈請者消罪願望的文簡和玉璧、金龍、金鈕用青絲捆紮起來，投入名山大川之中，以祈禱天地之神。因所投之地不同，分成山簡、土簡、水簡。至今西湖、嵩山等地都有發現。

於壇側。」／玄宗從之，天／寶五載，投龍／

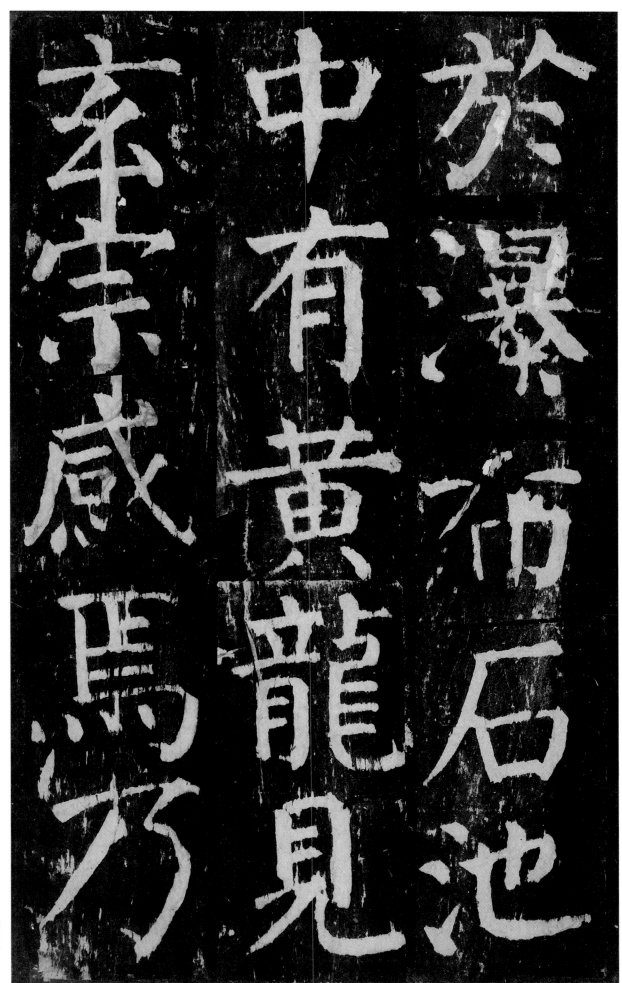

於瀑布石池／中，有黃龍見。／玄宗感焉，乃／

真儀：真容。指塑像。

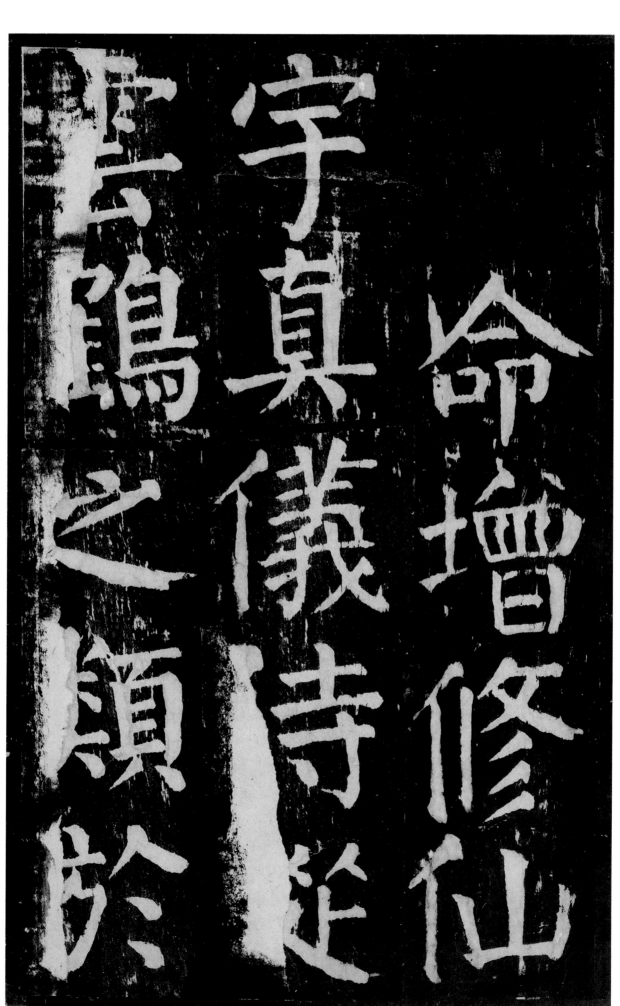

命增修仙／宇、真儀、侍從、／雲鶴之類。於／

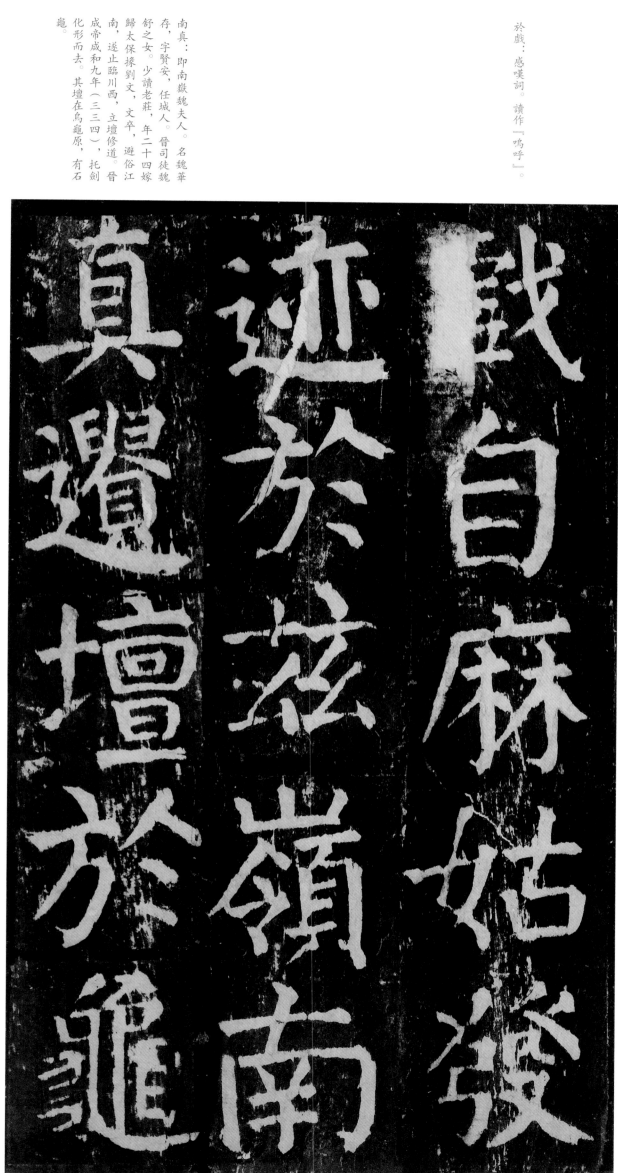

戲！自麻姑發／跡于茲嶺，南／真遺壇於龜／

於戲：感嘆詞。讀作『嗚呼』。

南真：即南嶽魏夫人。名魏華存，字賢安，任城人。晉司徒魏舒之女。少讀老莊，年二十四嫁歸太保掾劉文，文卒，避俗江南，遂止臨川西，立壇修道。晉成帝咸和九年（三三四），托劍化形而去。其壇在烏龜原，有石龜。

龜源：亦寫作『龜原』，即烏龜
原。

湌：同『餐』。餐華絕粒：以花
辦作爲食物，不食五穀。這是道
家修行的一種較高境界。

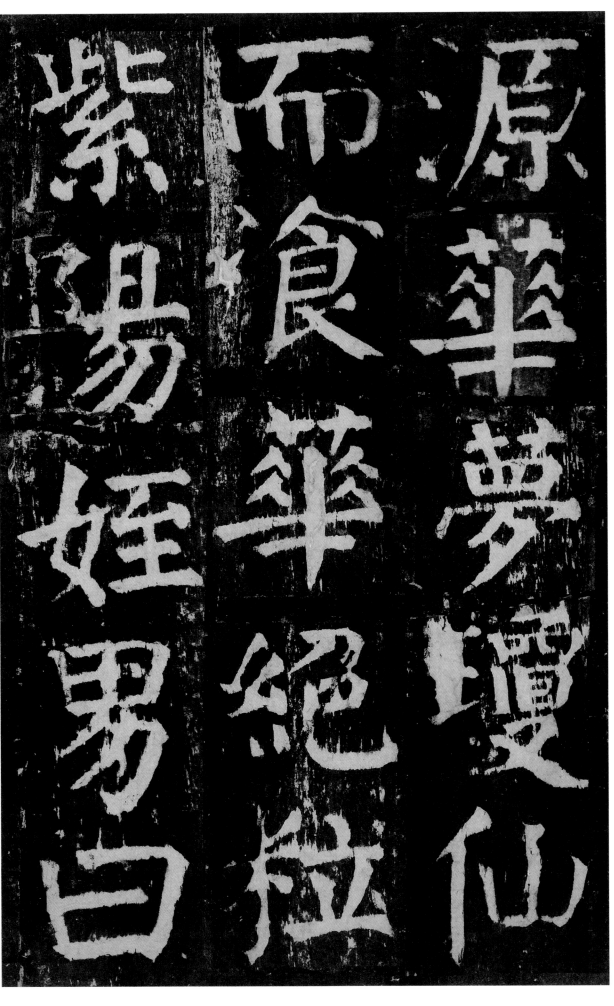

源，華（姑表異於井山。今女道士黎瓊仙，秊八十而容色益少；曾妙行）夢瓊仙／而湌華絕粒；／紫陽姪男曰／

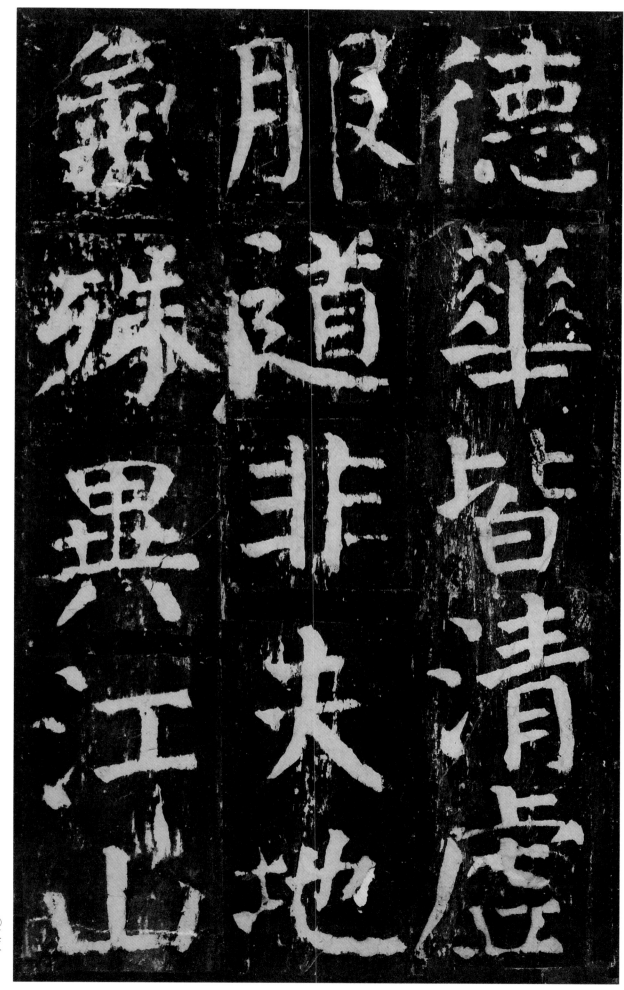

德華皆清虛
服道非夫地
彙殊異江山

德（誠，繼修香火；弟子譚仙巖，法籙尊嚴；而史玄洞、左通玄、鄒鬱）華，皆清虛／服道。非夫地／氣殊異，江山／

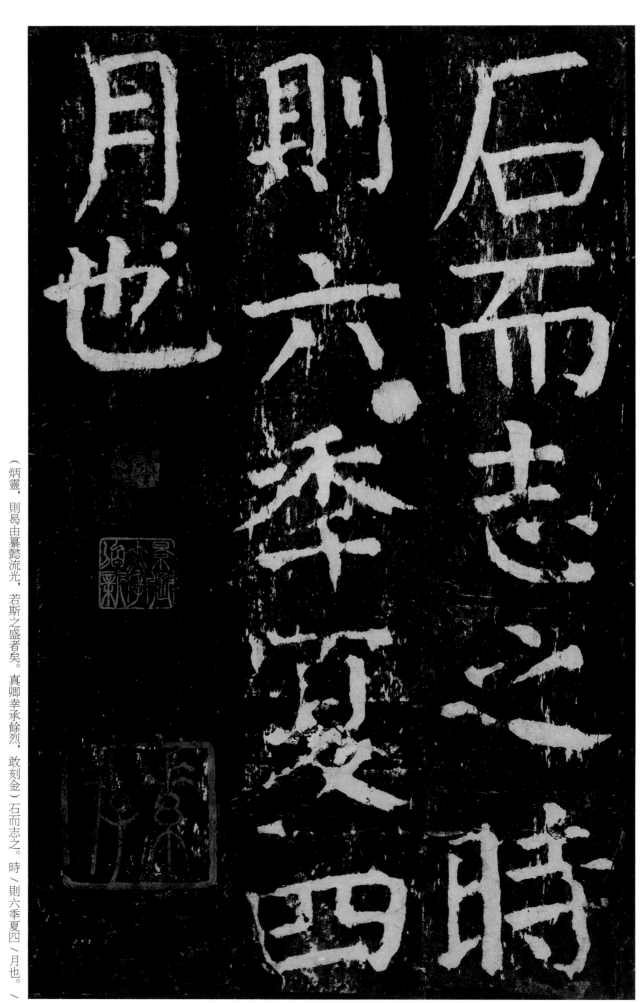

石而志之時

則六季夏四

月也

（炳靈，則曷由纂懿流光，若斯之盛者矣。真卿幸承餘烈，敢刻金）石而志之。時／則六季夏四／月也。／

魯公大字麻姑山儒壇記宋後遂
無箸錄道州何氏前咸黃工部驥雲
重摹一本始獲流傳憶壬戌客溫州
見范稚禾�尹家有雙句本視摹
本遠勝惟首尾闕鑿十字今

均初同年以重賈購此相示乃得見

是刻真面目詫歎累日舊褾剪貼已

失七十八字誣即范氏雙鈎祖本惜遠

閟五千里不能取以投證也同治甲子

十二月會稽趙之謙審定記

歷代集評

顏真卿書如鋒絕劍摧，驚飛逸勢。

——唐呂總《續書評》

魯國書如荊卿按劍，樊噲擁盾，金剛瞋目，力士揮拳。

——唐人書評

斯人忠義出於天性，故其字畫剛勁，獨立不襲前迹，挺然奇偉，有似其為人。

——北宋歐陽修《集古錄》

此記（《麻姑仙壇記》）遒峻緊結，尤為精悍，此所以或者疑之也。余初亦頗以為惑，及把習久之，筆畫巨細皆有法，愈看愈佳，然後知非魯公不能書也。

——北宋歐陽修《集古錄》

魯公書雄秀獨出，一變古法，如杜子美詩，格力天縱，奄有漢、魏、晉、宋以來風流，後之作者，殆難復措乎。

——北宋蘇軾《東坡題跋》

魯公書獨得右軍父子超軼絕塵處，書家未必謂然，惟翰林蘇公見許。

——北宋黃庭堅《山谷集》

顏真卿如項羽挂甲，樊噲排突，硬弩欲張，鐵柱將立，昂然有不可犯之色。

——北宋米芾《海嶽書評》

魯公於書，其過人處，正在法度備存，而端勁莊持，望之知為盛德君子也。

——北宋董逌《廣川書跋》

（魯公）尤嗜書石，大幾咫尺，小亦方寸……碑刻遺迹，存者最多。故觀《中興頌》則閎偉發揚，狀其功德之盛；觀《家廟碑》則莊重篤實，見其承家之謹；觀《仙壇記》則秀穎超舉，象其志氣之妙。

——北宋朱長文《續書斷》

公之書人皆知其為可貴，至於正而不拘，莊而不險，從容法度之中，而有閑雅自得之趣。

——明方孝孺

魯公楷書帶漢人石經遺意，故去盡虞、褚娟娟之習。

——清孫承澤《庚子銷夏記》

顏魯公書磊落巍峨，自是臺閣中物。米元章不喜顏正書，至今人直以為怪矣。

——清馮班《鈍吟書要》

神光炳峙，璞逸厚遠，實為顏書各碑之冠。

——清何紹基《跋黃瀛石大字麻姑山仙壇記摹刻本》

顏魯公書，自魏晉及唐諸家皆歸隱括。東坡詩有『顏公變法出新意』之句，其實變法得古意也。

——清劉熙載《藝概》

顏魯公書，氣體質厚，如端人正士，不可褻視。

——清楊守敬《學書邇言》

圖書在版編目（CIP）數據

顏真卿麻姑仙壇記／上海書畫出版社編．—上海：上海書
畫出版社，2015.8
（中國碑帖名品）
ISBN 978-7-5479-1041-2

Ⅰ.①顏… Ⅱ.①上… Ⅲ.①楷書—碑帖—中國—唐代
Ⅳ.①J292.24

中國版本圖書館CIP數據核字（2015）第148336號

中國碑帖名品［五十九］

顏真卿麻姑仙壇記

本社 編

責任編輯	馮 磊
釋文注釋	俞 豐
審 定	沈培方
責任校對	周倩芸
封面設計	王 峥
整體設計	馮 磊
技術編輯	錢勤毅

出版發行 上海世紀出版集團
　　　　　 上海書畫出版社

地址	上海市閔行區號景路159弄A座4樓 201101
網址	www.shshuhua.com
E-mail	shcpph@online.sh.cn
印刷	上海界龍藝術印刷有限公司
經銷	各地新華書店
開本	889×1194mm 1/12
印張	51/3
版次	2015年8月第1版
	2022年1月第9次印刷
書號	ISBN 978-7-5479-1041-2
定價	48.00元

若有印刷、裝訂質量問題，請與承印廠聯繫